戴敦邦畫譜·中國風俗畫

戴敦邦 作　戴紅儒 編

上海辭書出版社

戴敦邦畫譜·中國風俗畫

出版說明

出版說明

本書是《戴敦邦畫譜》系列之一。全書收錄了戴敦邦先生歷年所作的中國民俗風情畫約一百八十幅，分彩圖與白描二集，以綫裝一函推出。本書描繪了中國古代斑斕多彩的民俗風情畫面，涉及人們日常生活的方方面面。這些作品除了直接取材于生活外，有的作品還取材于唐詩宋詞及古代小説，特別是戴先生爲古代世情小説《金瓶梅》創作的素描插畫，場景飽滿，人物形象生動，風俗元素十分豐富，達到很高的藝術境界。本書體現了作者熱愛祖國，宣揚民俗文化，繼承民族傳統的創作思想，值得讀者賞讀收藏。

上海辭書出版社　二零一二年七月

目錄

罪惡的中國租界演變

第一章 《南京條約》與租界的起源
- 鴉片戰爭前的中外貿易 ... 一
- 五口通商 ... 四
- 上海土地章程 ... 七
- 租界制度的形成 ... 一○
- 租界的擴張 ... 一三

第二章 租界的類型與分佈
- 專管租界 ... 一六
- 公共租界 ... 一九
- 各國租界概況 ... 二二

第三章 租界的行政制度
- 工部局 ... 二五
- 巡捕房 ... 二八
- 會審公廨 ... 三一

（此為目錄示意，原文字跡模糊，僅供參考）

罪惡的中國租界演變

第四章 租界內的社會生活
- 租界人口 ... 三四
- 租界經濟 ... 三七
- 文化教育 ... 四○

第五章 租界與中國革命
- 革命黨人在租界 ... 四三
- 五卅運動 ... 四六
- 收回租界的鬥爭 ... 四九

第六章 租界的終結
- 抗戰時期的租界 ... 五二
- 租界的收回 ... 五五
- 歷史的反思 ... 五八

附錄 ... 六一

戴敦邦畫譜·中國風俗畫

繪事感言

戴敦邦

有道是：藝人擅繪風俗畫。

中國的風俗畫，其實沒有劃一的定義，以愚見，它是一個包容寬泛、內容豐富、題材乃至繪制形式多元的繪畫門類，然總括而言，它必須有風情與民俗的元素，而其二者亦會有分明的界限。中國傳統的繪畫的分類，亦未見有獨立一項的風俗科目。有關這類作品，一般是以立軸、冊頁、斗方、長卷等裝幀形式來區分的，而并非是以作品內容來區分的。但吾認爲風俗畫（指風情、民俗）確是一種最能反映歷史、時代、社會種種最現實而最真實的民眾生活內容的繪畫門類。寫遠的歷史長河，未能留下當今才有的攝影、錄像等可視圖像，所以説風俗畫就是某個歷史時期的傳真寫照，其中的生活細節描寫更是彼時風俗情趣唯一的真實定格。

但這類最具時代真實性的紀實作品長時期來卻飽受權貴畫家和士大夫的非議和排斥。它來自兩個方面：其一，在封建社會，不管哪個朝代，不管是否建有皇家畫院一類機構，大多數畫家多以帝王權貴之喜惡來決定自己的審美趣味，從而仰伏帝王權貴的鼻息，形成爲畫壇的主流或正統，并将其他一切自由的創作皆視爲邪道末技而加以貶低壓制。其二，另有一類雖非主流，但又自命清高的士大夫以不守規章、揮灑筆墨爲意趣，追求所謂的「文人畫」。這些「野逸」的文人畫在皇家宫廷禦用畫師們看來，不過是草率失真的雕蟲小技而已。文人畫的非專業和業餘性決定了它的反映生活的技巧性和造型功力不足。狡猾而聰慧的「文人畫」家由此祭起「高雅、神韻」的幌子，一意回避他們把握不了的題材內容，比如場面豐富、構圖復雜的民俗風情之類。但由於「文人畫」興起，有其背景勢力的特殊性或者達貴官宦的直接參與，所以中國繪畫史只有「富貴」——院體畫，「野逸」——文人畫二者了。民間的繪畫作品，似乎已被逐出了中

國畫的苑囿。宋代留下寥寥的描繪市井鄉俚的作品，其作者大多爲「佚名」，像宋張擇端的《清明上河圖》上有宋徽宗的禦題真是鳳毛麟角！而「野逸」的士大夫畫家可以對「民間繪畫」不論其作品內容題材和繪制形式，都扣上一個「俗氣」不雅、難登大雅殿堂的帽子。無庸諱言，民間畫工的作品與士大夫的文人畫都有自身的不足與局限。畫工們的學養欠缺導致某些作品缺乏藝術上的韻味，表現過于平直或者有因襲的市井俗套油滑氣，由此也就被人指摘詬病，將之從藝術殿堂裏驅逐出來。中國的繪畫，到了封建社會的末期，似乎只有「野逸」的文人畫一枝獨秀，而其他流派皆偃息鼓了。但從社會大眾與日常生活的文化與審美需求而言，技藝或稱之爲手藝這行當，其市場的需求度，往往大于純藝術品的需求度。不論寺廟、官殿、陵寝、塑像、壁畫，那些神祇佛道栩栩如生的莊嚴妙相，無不依賴民間無名畫工之手藝。經卷、市井小説裏的繡像插畫，以及陶瓷器皿、針織刺繡上面一應各色物品花卉鳥魚草蟲，也無不包含畫工的精巧構思，無不體現工匠的精湛手藝。所以畫工們可以名不見經傳，但其功殊不可抹殺。歷史的偏見總是永遠留存在歷史的每個角落。奴隸可能成爲一時草莽英雄，可終究還是奴隸。有些被人捧爲價值連城的藝術品，究其所以，實在不知所云。被人吹得天花亂墜的「大作」，最后如過眼烟雲。惜乎那些嘔心瀝血、耗盡心力、爲老百姓能喜聞樂見的作者作品卻飽受冷落，這就是藝術圈内歷來的現象與規則。繼而成爲因襲的無形圍墙，但誰亦不敢捅破這一層紙，大家心知肚明，這裏的奧妙和藝術根本沒有關系。

吾一點不懂藝術究竟是什么，也許已來不及去學習那莫測高深的教義。繪畫這門手藝，吾從少時開始，只爲求養家糊口，故就就業業走過了六十年。吾没有奢望什么，因爲實在没有值得陶醉的一鱗半爪的資本，只求日出而作，日落而息，安心做一個工匠藝人。吾只求心安理得，期待能在明天比今天勞作得更好更踏實。吾的畫，雖還停留在畫人的俗氣階段，尚未攀上畫鬼的高

境界，但求硯畔夕照，能多給我一點硯墨調赭的時光。然天不佑吾，竟忽損一目，眼前落下了黑幕，妨礙畫人畫獸，難辨須眉紅裳，實

在是無可奈何矣！

本卷《古代風俗畫》集，是本人歷年繪制的涉及風情、民俗内容之作品匯編，其中有吾尚未面世的《金瓶梅》全圖的部分墨稿。

《四季嬰戲圖》是專爲本集補畫上的册頁，《嬰戲畫》亦是。歷代有不少專攻此道的大家，内容多爲表現童真天趣、生動活潑，亦包含

祈求子孫人丁興旺的含意與喜慶吉祥的祝願，且嬰戲圖皆以生活習俗節慶民風爲背景，不由人想往昔日孩童們從嬉戲中獲取的歡愉樂趣

以及智慧。

回顧從學校退休后，這十數年來與上海辭書出版社各位同仁交好，以及他們的支持、合作和友誼，使吾這個老手藝人在出版界頻頻

亮相，推出自己一本本尚不脱『俗氣』的畫作，并有幸得到各地讀者的歡迎和喜愛，吾真正感到樂在其中，再次向出版社與讀者致以衷

心感謝！

二〇一二年二月 壬辰春寒

戴敦邦畫譜·中國風俗畫

繪事感言

山鬼（一）

屈原《九歌》人物之一，爲歷代畫家喜作的人物畫題材。可由男女二性繪成。吾亦曾一度畫成狰獰鬼魅，但隨時間之變遷，吾認爲還是以健全的女性美爲宜。因爲大自然賦予的人體美是造化神聖的恩賜物。

戴敦邦畫譜·中國風俗畫

戴敦邦畫譜·中國風俗畫

山鬼（一）

山鬼（二）

一

二

戴敦邦畫譜·中國風俗畫
戴敦邦畫譜·中國風俗畫
中國風俗畫

山鬼（三）

姻緣

姻緣

　有緣千里來相
會，無緣咫尺不相
識。國人多認同
緣分一說，尤爲
對男女的婚嫁是否
完美，總歸爲姻
緣匹配與否？漢民
族民間廣泛傳頌的
愛情故事亦不乏神
人之間的姻緣，還
有頗多的悲歡離合
的淒美情節。這多
少反映民間男女對
自由婚姻的追求，
或對貧富差異、門
閥門第的摒弃。吾
這裏所畫的『天仙
配』即爲一例。流
傳的還有『牛郎織
女』、『寶蓮燈』

民間故事傳說
《梁山伯祝英臺》
是個愛情悲劇故
事。這未結正果的
愛情有時代歷史的
局限，郎才女貌，
大膽戀愛，終不能
成爲眷屬。人們一
掬同情的眼泪，將
他們化成一雙蝴
蝶，比翼翩翩。這
可是多少有些畫餅
充饑的味道，恕我
直言，還是他們無
緣吧！

梁山伯祝英臺忠貞愛情千古傳

戴敦邦畫譜·中國風俗畫

戴敦邦畫譜·中國風俗畫

戴敦邦畫譜·中國風俗畫

無緣

孽債

六　五

孽債

神人之間的互戀而偷食禁
果，必遭天庭嚴容。人妖情同
樣爲上天難容和世俗所不齒。
在那以階級鬥爭爲綱的特殊年
月裏，『牛鬼蛇神』成爲階級
敵人的形象符號。《白蛇傳》
中的美女蛇白素貞，可謂是
『無產階級』的頭號敵人。如
今《白蛇傳》這一美麗的民間
故事，又開始傳播。神州大地
又成爲人類與衆生靈共存的和
諧天地。蛇妖、蛇仙、蛇神也
罷，但凡不陷害衆生的任何生
靈都該存在，得到善待。白素
貞没有吞食許仙，又舍命戰金
山、上昆侖，爲許氏留下狀元
的后代，够得上賢妻良母，更
何況她在鎭江開設了保和堂藥
店，施診給醫，顧惠貧窮。那
些充滿私欲與作孽的人啊，今

戴敦邦畫譜·中國風俗畫

戴敦邦畫譜·中國風俗畫

戴敦邦畫譜·中國風俗畫

濟貧

七

鍾情

八

鍾情

一見鍾情是異
性相吸而撞擊的愛
情火花。能否燃燒
成燎原之火，那可
要視其緣分了，但
火種總該是值得珍
惜與可貴的。鍾情
初戀。

一見鍾情，點燃愛情的火花，是難得的的緣分，但成爲兩廂堅貞的愛情，或通過婚姻的形式變成海枯石爛的厮守，卻并不容易。種種世俗的因素會侵入貌似純潔的愛情，有時不幸淪爲交易，還有色欲衝動的一夜情，更是體現了男女之間丑陋的物化關系，與真正的愛情無關。

戴敦邦畫譜·中國風俗畫

戴敦邦畫譜·中國風俗畫

了願

唐宮風流（一）

唐宮風流（一）

大唐盛世是中國歷史上輝煌的朝代，繁榮富庶是其他朝代所不及的，它還是自上而下的思想意識和文化藝術的開放融洽的時代。從零星遺存的唐代文物，可以揣測大唐社會的萬千風情，多姿多態。大唐盛世海納百川的氣度和多樣性的文化藝術，也遭來衛道士們『髒唐臭漢』的詬病。但事實上這正是中國文化藝術融入世界文明的標志。特別是爲女性的服飾佩戴，展示出造物主賦予的人體美，以及通過其露藏有致表現對人體自然和諧美的贊美。

戴敦邦畫譜·中國風俗畫

戴敦邦畫譜·中國風俗畫

唐宮風流（二）

傾國傾城（一）

傾國傾城（一）

大凡對女色的贊美，都喜歡用上此詞，唐玄宗朝的寵妃楊玉環，李白就用傾國來形容，確不爲過。但女人的美貌也當真會成爲傾國傾城的可怕禍水，也見史官的記載，如妲己、褒姒、西施等等，但這都是男人們寫的歷史。美色與美酒一樣都是天地精華的恩賜，就看受惠者的人格品性和綜合素質了。在傾城傾國的美色面前既有英雄明主大德賢達，也有昏君庸主

長安回望繡成堆，山頂千門次第開。一騎紅塵妃子笑，無人知是荔枝來。杜牧過華清宮絕句詩意　辛卯春日　戴敦邦兆木灘上

戴敦邦畫譜·中國風俗畫

戴敦邦畫譜·中國風俗畫

傾國傾城（二）

春　夏

一三

一四

春

——二十四橋
明月夜，玉人何處
教吹簫。（唐·杜
牧《寄揚州韓綽判
官》）

夏

——桐陰轉午
晚涼新浴，手弄生
綃白團扇。（宋·

秋
——游子瀟陵
道，美人長信宮。
（唐·羅隱《紅
葉》）

冬
——千呼萬喚
始出來，猶抱琵琶
半遮面。（唐·白
居易《琵琶行》）

戴敦邦畫譜·中國風俗畫
戴敦邦畫譜·中國風俗畫
戴敦邦畫譜·中國風俗畫

秋冬

麗人行（一）

麗人行
——三月三日天氣新，
長安水邊多麗人。態濃意
遠淑且真，肌理細膩骨
肉勻。繡羅衣裳照暮春，
蹙金孔雀銀麒麟。頭上何
所有？翠為匐葉垂鬢唇。
背后何所見？珠壓腰衱穩
稱身。就中雲幕椒房親，
賜名大國虢與秦。紫駝之
峰出翠釜，水精之盤行素
鱗。犀箸厭飫久未下，鸞
刀縷切空紛綸。黃門飛鞚
不動塵，御廚絡繹送八
珍。蕭鼓哀吟感鬼神，賓
從雜遝實要津。後來鞍馬
何逡巡，當軒下馬入錦
茵。楊花雪落覆白蘋，青
鳥飛去銜紅巾。炙手可熱
勢絕倫，慎莫近前丞相
嗔！（唐·杜甫《麗人
行》）

戴敦邦畫譜・中國風俗畫

戴敦邦畫譜・中國風俗畫

戴敦邦畫譜・中國風俗畫

麗人行（二）

麗人行（二）局部

戴敦邦畫譜·中國風俗畫

戴敦邦畫譜·中國風俗畫

麗人行（二）局部

打馬毬（一）

打馬毬（一）

——場裏塵灰馬後去，空中毬勢杖前飛。毬似星，杖如月。驟馬隨風直衝穴。（唐·佚名《馬毬詩》）

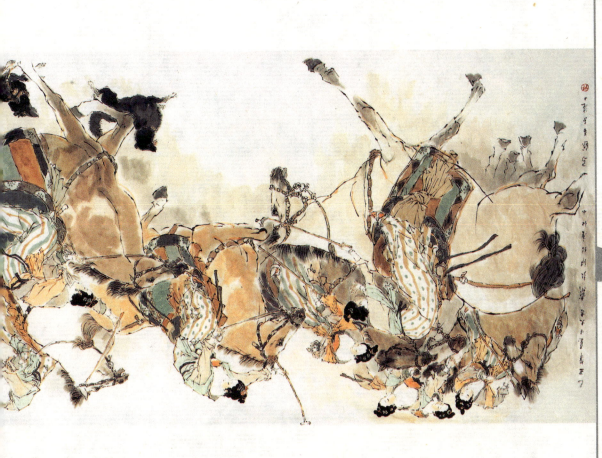
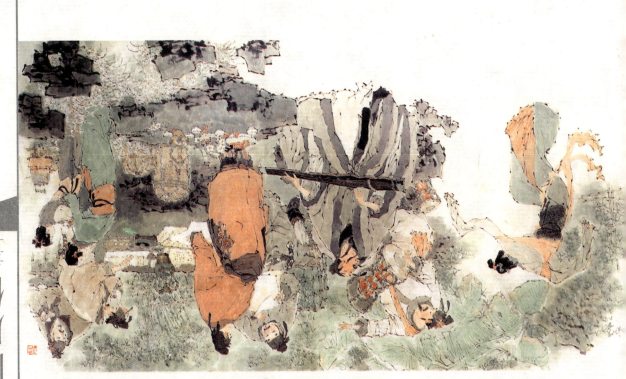

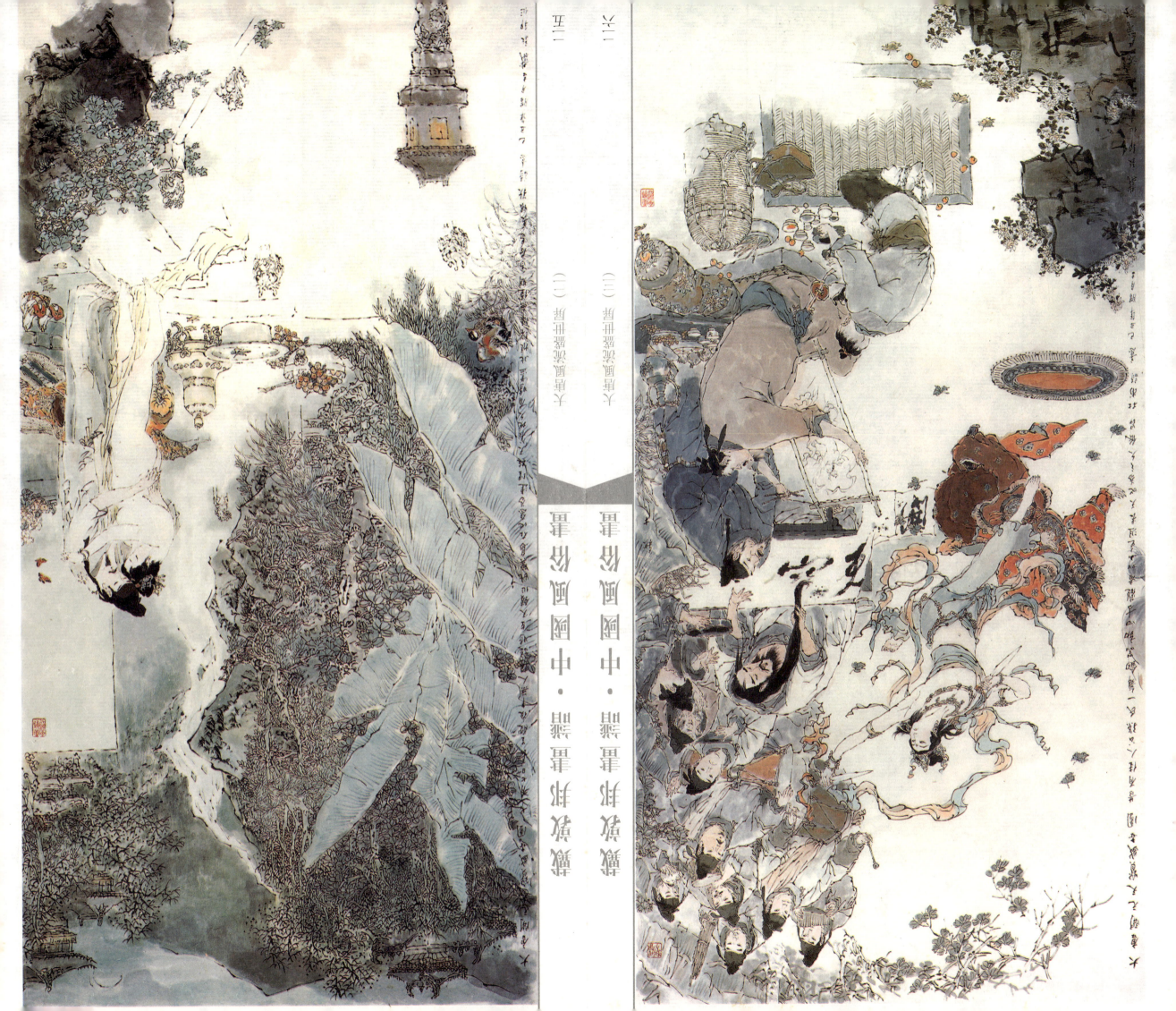

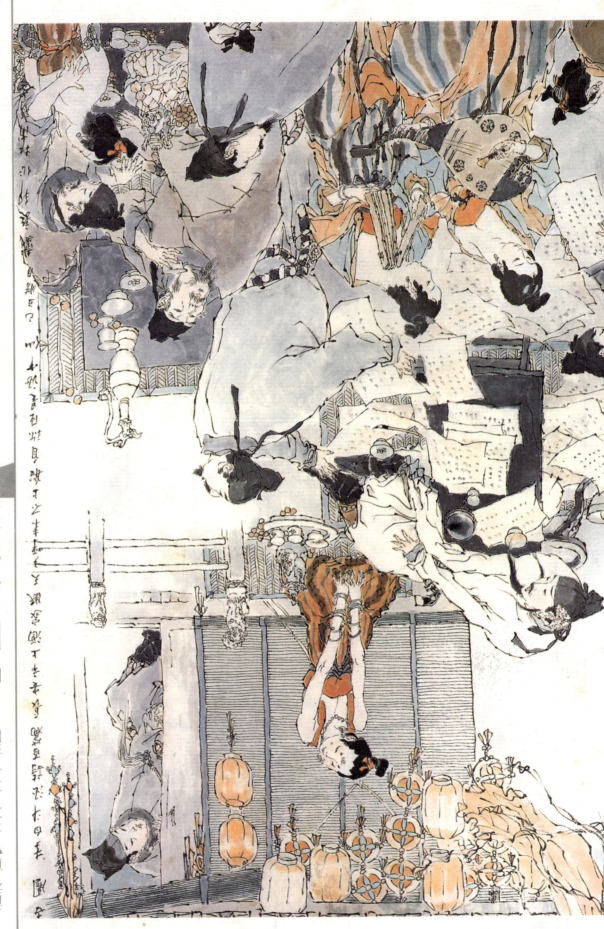

古代人物画谱选（一）曾鲸

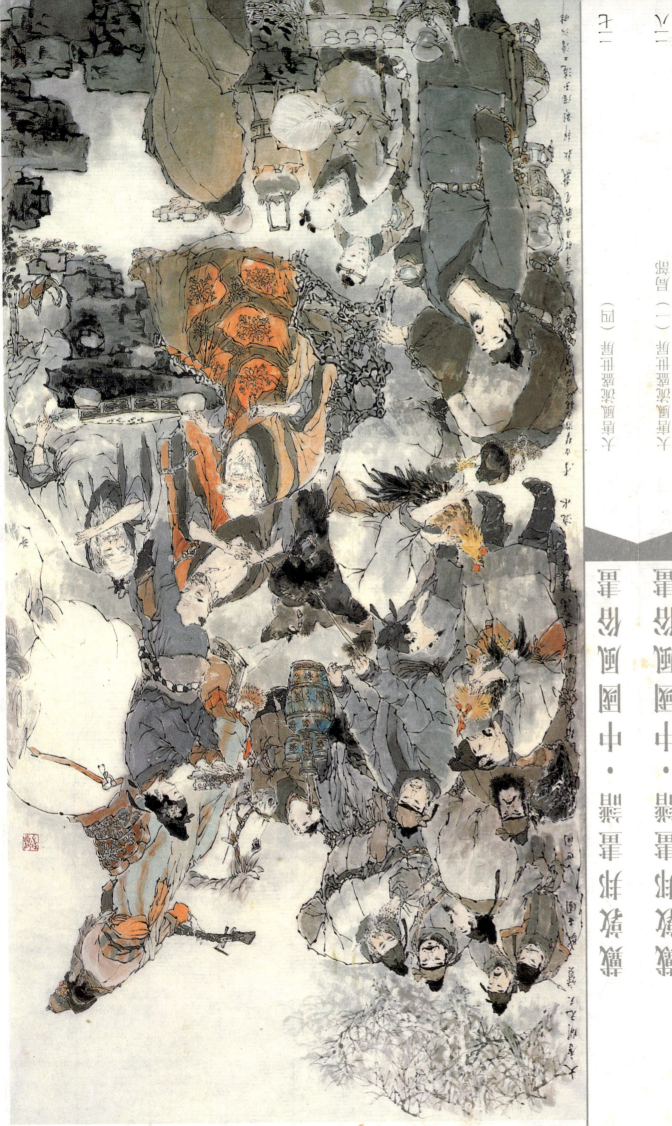

古代人物画谱选（四）曾鲸

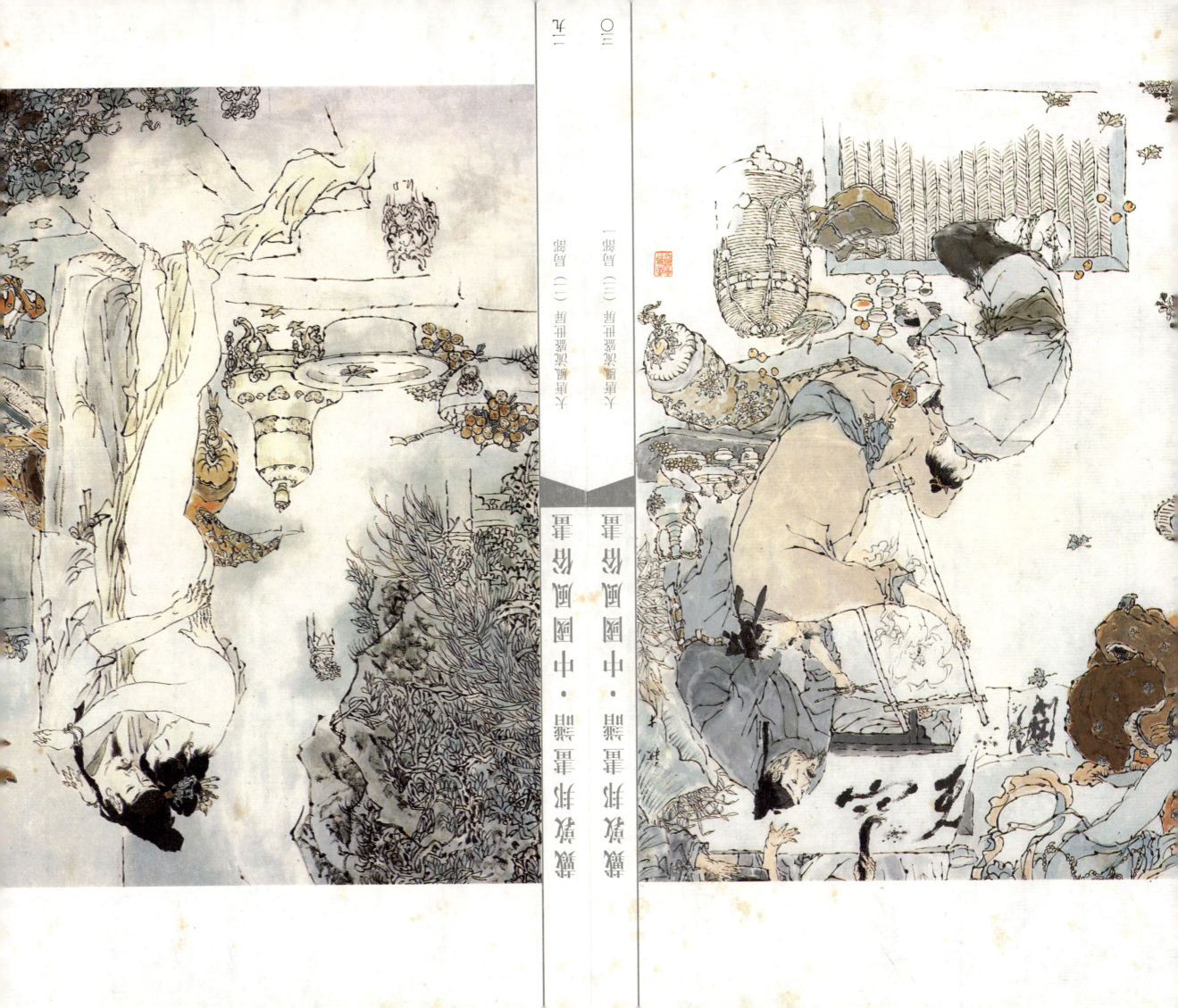

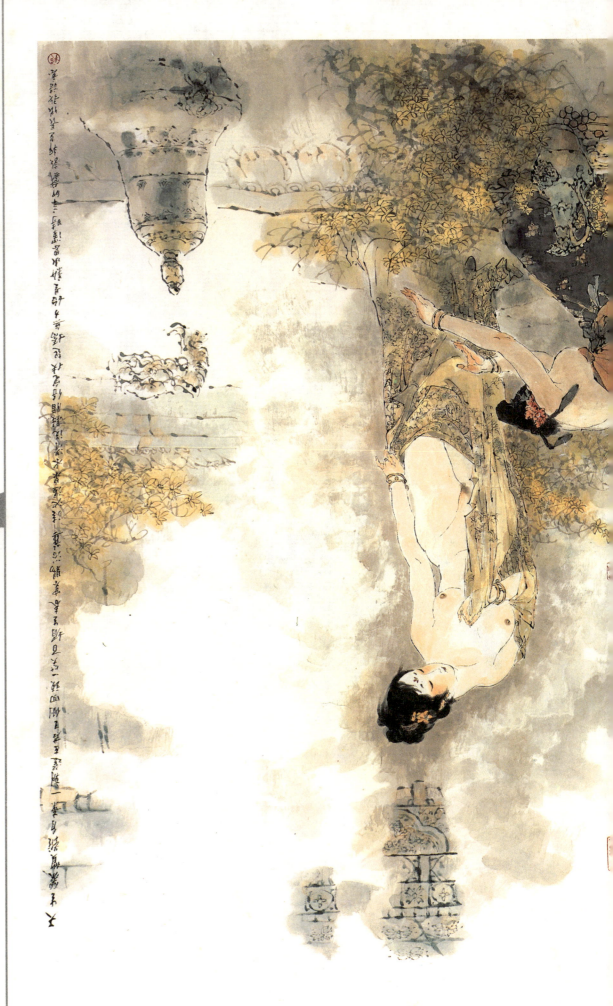

戴敦邦畫譜·中國風俗畫

戴敦邦畫譜·中國風俗畫

大唐盛世四杰

嫁妹

——公孫大娘、張旭、李白、吳道子。

嫁妹

——鐘馗嫁妹的民間傳說故事，本意宣揚承諾與誠信，此是中華民族的傳統美德，故在民間舞臺、年畫都有以此為內容的演出與作品。這個故事場景后來亦象徵女方送親（新嫁娘）抬嫁妝到男方夫家的民俗喜慶活動。

霓裳羽衣曲

——唐玄宗朝的宫廷樂舞,相傳爲唐玄宗領班演奏,楊貴妃編舞并親自領舞,作曲爲李龜年,李白也奉命作《清平調》三首。可謂中國歷史上規格最高且空前絕后的文藝演出。

戴敦邦畫譜·中國風俗畫

戴敦邦畫譜·中國風俗畫

霓裳羽衣曲

登高

登高

欲窮千里目,更上一層樓。(唐·王之渙《登鸛雀樓》)

——秋日九九重陽有登高的民間習俗。秋高氣爽,登山俯瞰,別有一番豪情。感慨人生向往高處,登高催人奮進。但切忌不顧自身能力,超負攀爬山巅,以免後患無窮。此圖上海豫園收藏。

戴敦邦畫譜·中國風俗畫

戴敦邦畫譜·中國風俗畫

品茗（一）

客來待茶，爲
人們情感交流的相
處之道，品茗能營
造清新脫俗的雅致
氛圍，而避却那些
渾靈濃情的醉鄉天
地。酒雖然不是禍
水，但總有亢奮和
麻痹神志的作用，
朋友雅集，以酒過
三巡爲宜，唯茶不
限海量，只有堪話
得投機，千杯恨
少。

登高局部

品茗（一）

戴敦邦畫譜·中國風俗畫

戴敦邦畫譜·中國風俗畫

品著（二）

送別（一）

送別（一）

——李白乘舟
將欲行，忽聞岸上
踏歌聲。桃花潭水
深千尺，不及汪倫
送我情。（唐·李
白《贈汪倫》）

古人重別離，
所以友人親朋之間
的送別，大家是特
別重視絕不草率
的。由此留下很多
感人至深的送別詩
詞，豐富了中國的
文化和人生情趣。

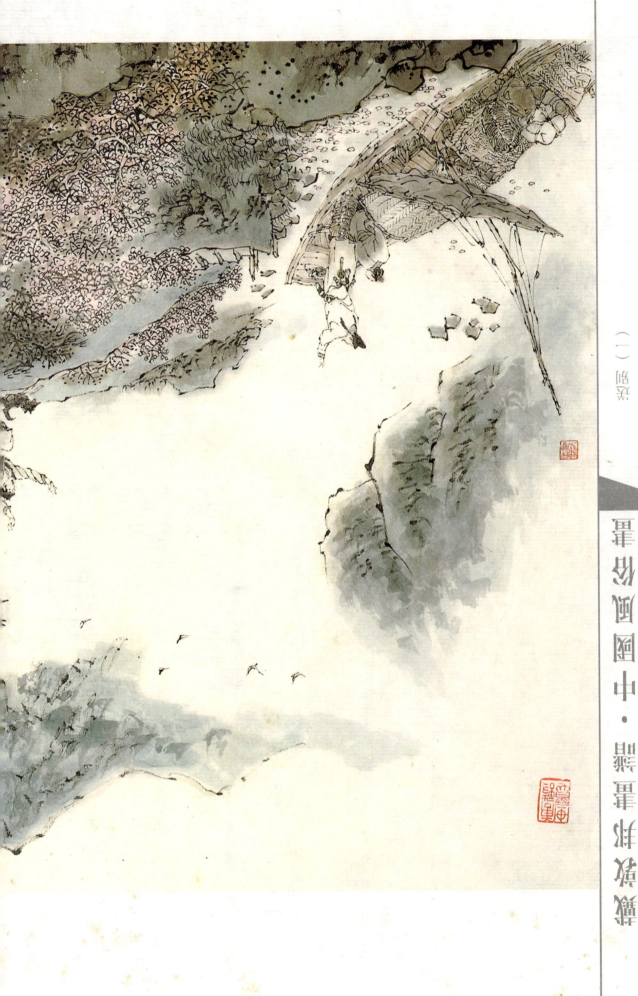

戴敦邦畫譜·中國風俗畫

戴敦邦畫譜·中國風俗畫

夕陽感懷
——斜陽照墟
落，窮巷牛羊歸。
即此羨閒逸，悵然
冷式微。（唐·王
維《渭川田家》）
夕陽無限絢
麗，對景色的贊
美，多半包含對人
生的感嘆。
——（錄王維
詩句）

夕陽感懷

四六

送別（二）

四五

思鄉

——床前明月
光，疑是地上霜。舉
頭望明月，低頭思故
鄉。（唐·李白《靜
夜思》）

游子思鄉，故土
難離，這是國人特有
的情懷，對故國山河
風土人情的依戀，會
使人飲泣失聲，撫胸
頓足。有時會使自己
反思這是不是狹隘的
自閉呢？不過，在任
何情況下，人們總該
愛自己的家園吧！

戴敦邦畫譜·中國風俗畫
戴敦邦畫譜·中國風俗畫
戴敦邦畫譜·中國風俗畫

思鄉

賞花

木末芙蓉花 山中發紅萼 澗戶寂無人 紛紛開且落 王維詩意 己丑上年夏日 戴敦邦于滬上

定親

——十四爲君
婦，羞顏未嘗開。
低頭向暗壁，千喚
不一回。（唐·李
白《長干行》）

昔日中國男女
婚嫁之前有個訂婚
儀式。古時亦是受
法律保護的，也稱
定親。

送嫁

——女子今有
行，大江湖輕舟。
（唐·韋應物《送
楊氏女》）

昔日有嫁出女
兒如潑出水之說，
尤其遠嫁他鄉，由
于關山阻隔，通信
不便，由此天各一
方，這出嫁之時，
便如陰陽永訣與生
離死別，所以，出
嫁原本是人生的一
大喜事，但對有些
古代女子來說，往
往是到了與家人抱
頭痛哭的時候了。

戴敦邦畫譜·中國風俗畫

戴敦邦畫譜·中國風俗畫

戴敦邦畫譜·中國風俗畫

送嫁

定親

新婚

——三日入厨
下，洗手作羹湯。
未諳姑食性，先遣
小姑嘗。（唐·王
建《新嫁娘》）

聰慧的新婚女
子，剛嫁到婆家，
甫下廚，不知公婆
口味，又不敢冒昧
詢問，則通過先請
小姑品嘗，來揣摸
這家子的喜惡，這
一千古傳誦的詩句
和細節，可以窺見
了中國昔時社會結
構——家庭的復雜
層次與年輕女子出
嫁后的地位。

戴敦邦畫譜·中國風俗畫

戴敦邦畫譜·中國風俗畫

新婚

秋游

秋游

——遠上寒山
石徑斜，白雲深處
有人家。停車坐愛
楓林晚，霜葉紅于
二月花。（唐·杜
牧《山行》）

這是古人適應
四時節令的民風民
俗，表現天人合
一，及時行樂。無
擬亦是天人合一自
然賦給的良機。

待客

——昔別君未婚，兒女忽成行。（唐·杜甫《贈衛八處士》）

好客乃禮儀之邦的純樸民風，上至國賓宴飲，下至庶民粗茶鄉醪，無不真誠熱情，使來客有賓至如歸的感覺。

戴敦邦畫譜·中國風俗畫

待客

遺贈

——昔日戲言身后事，今朝卻到眼前來。（唐·元稹《遣悲懷》）

鰥夫念妻，此乃失偶的悲哀。這般將情系之物的贈送他人，多少可以分散睹物思人的痛楚。

戴敦邦畫譜·中國風俗畫

遺贈

鄉情

羈旅長堪醉，相留畏曉鐘。
（唐·戴叔倫《客夜與故人偶集》）

老鄉、鄉親，這種稱呼，表達的是縮小的同胞國人的親情，它是一份特定地域範圍內的特殊鄉土感情。一方水土養一方人，地域文化民風的差異，導致整個中華文明的多元與燦爛。

戴敦邦畫譜·中國風俗畫
戴敦邦畫譜·中國風俗畫

訪友

——移家雖帶郭，野徑入桑麻。
（唐·釋皎然《尋陸鴻漸不遇》）

吾謂尋師訪友是中華民族尋覓知識探究學問的風尚和模式。古人說『讀萬卷書，行萬裏路』，不僅指在游途中感悟大自然造化，更該在尋訪中與人們讀書交流，獲取知識與真諦。

醉歸

『桑柘影
斜春社散，家家扶
得醉人歸』。（唐
·王駕《社日》）
百年前，上海豫園
書畫善會首任會長
錢慧安先生曾作此
詩意圖，吾今效顰
作詩意圖答酬友
人。

大漠絲路樂融融

戴敦邦畫譜·中國風俗畫

戴敦邦畫譜·中國風俗畫

醉歸

大漠絲路樂融融

戴敦邦畫譜·中國風俗畫

戴敦邦畫譜·中國風俗畫

戴敦邦畫譜·中國風俗畫

宮怨

宮怨局部

五九

六〇

戴敦邦畫譜·中國風俗畫

戴敦邦畫譜·中國風俗畫

戴敦邦畫譜·中國風俗畫

春酣圖　手弄生綃白團扇

舍身飼虎　拜石

舍身飼虎
——扇面（薩
太子舍身飼虎
圖，佛經故事）

拜石
——扇面（米
芾拜石）

新浴
——蘇東坡詞意
圖。爲好友妻六旬
壽誕作。

桐陰軒子晚涼新浴手弄生綃白團扇蘇東坡詞意生福伉儷鳴室井頌嚴娟女士六旬諛禧庚寅年歲尾戴敦邦作于滬上

戴敦邦畫譜·中國風俗畫

戴敦邦畫譜·中國風俗畫

戴敦邦畫譜·中國風俗畫

叮嚀　六三

新浴　六四

晚凉

——蘇東坡詞意

圖。一詞曾多畫，力求同中有异，切忌單一重復程式老套。

花神

——昆曲《牡丹亭·驚夢》的變體畫，依據原劇情故事，而不是依照舞臺程式動作的規範來畫，完全打開繪畫創作的空間，發揮無限藝術想象。

戴敦邦畫譜·中國風俗畫

戴敦邦畫譜·中國風俗畫

晚凉

花神

桐陰轉午晚涼新浴手美生綃白團扇蘇東坡句 庚寅歲尾至吳意 戴敦邦

《金瓶梅》插圖

——這裏有中
國繪畫特有的表現
形式，它耗去極大
的工夫，往往要用
繁雜的整個畫面去
映襯很小空間裏的
細枝末節，這一點
絕非等閒，務必生
動扣人，因爲此乃
整個作品的靈魂，
亦稱「畫眼」。

戴敦邦畫譜·中國風俗畫

戴敦邦畫譜·中國風俗畫

戴敦邦畫譜·中國風俗畫

花神

《金瓶梅》插圖

圍觀

——此畫是根據《水滸傳》、《金瓶梅》中武松獅子樓鬥殺西門慶情節所繪，吾曾數次畫過此情節，此圖為新作，着力表現眾百姓圍觀這場惡鬥。圍觀是國人的習慣，可看出世態眾生相，但不知這是好奇還是陋習。中國的人物畫往往從中取材。其實《清明上河圖》也是如此。

戴敦邦畫譜·中國風俗畫

圍觀

開眼上路

——昆曲《荊釵記》中一折，辛卯年春，吾突覺右目失明。田笙曲會同仁共唱此曲，祈吾『開眼』復明。吾在養病間為答謝曲友，以一目繪成此圖，并鈐上曲友沛毅所鎸之印（開眼上路）。

戴敦邦畫譜·中國風俗畫

開眼上路

豫園玉玲瓏
——畫豫園之
一『潘允瑞玉華堂
雅集』。

春榭秋韵
——百余年前豫園
書畫善會前輩賢達
雅集。豫園藏畫。

戴敦邦畫譜·中國風俗畫
戴敦邦畫譜·中國風俗畫
戴敦邦畫譜·中國風俗畫

春榭秋韵

豫園玉玲瓏

戴敦邦畫譜・中國風俗畫

戴敦邦畫譜・中國風俗畫

蓮笙

——其音取義爲連生貴子，當今不提倡多子，但反映昔日中國民衆樂意求嗣的廣泛風俗。

蓮笙

春榭秋韵

上壽
——南極仙翁即為老壽星，也是中國風俗畫中最廣受歡迎的題材。

戴敦邦畫譜·中國風俗畫

戴敦邦畫譜·中國風俗畫

戴敦邦畫譜·中國風俗畫

和合
——亦為音意相同的喜慶風俗畫，取意『和美』或『千和萬合』，多般用在新婚祝福的禮儀、服飾、器皿、食品的圖案紋飾上。

新歲
——元旦拜年，飲
屠蘇，放花炮。

元宵
——元宵燈節，普
天同慶。

春早
——人勤春早，萬
象更新。

立夏
——幼童挂鴨
蛋，秤人。

戴敦邦畫譜·中國風俗畫

戴敦邦畫譜·中國風俗畫

戴敦邦畫譜·中國風俗畫

春早　立夏

新歲　元宵

七八

七七

珍惜

苦。
——粒粒皆辛

臘八
——臘八寶
粥。

送竈
——送竈祈平
安。
除夕
——除舊迎新
歲。

戴敦邦畫譜·中國風俗畫
戴敦邦畫譜·中國風俗畫
戴敦邦畫譜·中國風俗畫

珍惜　臘八

送竈　除夕

戴敦邦畫譜・中國風俗畫

戴敦邦畫譜・中國風俗畫

戴敦邦畫譜・中國風俗畫

新歲局部

元宵局部一

八三

八四

戴敦邦畫譜・中國風俗畫

戴敦邦畫譜・中國風俗畫

春早局部

元宵局部二

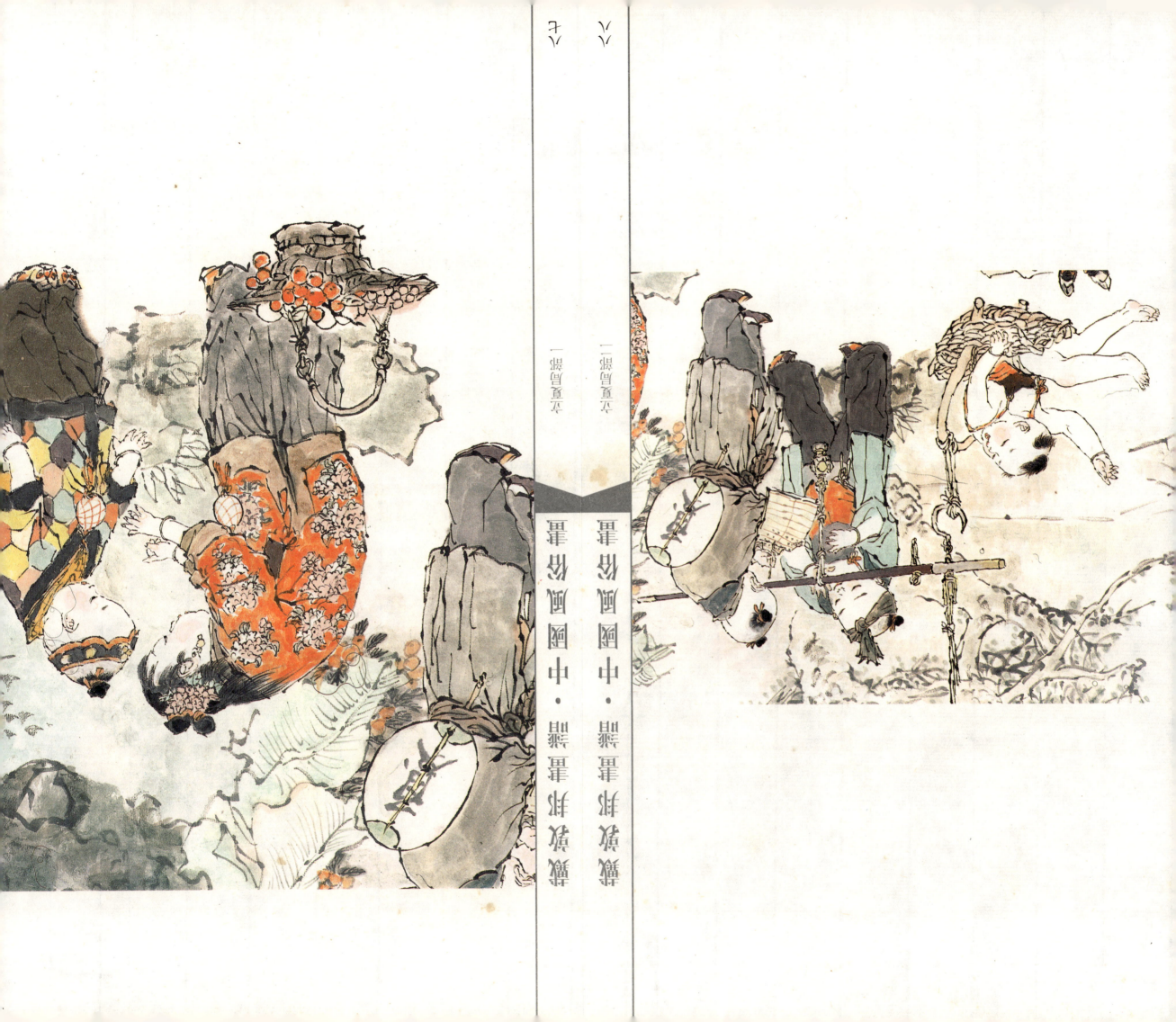

戴敦邦畫譜・中國風俗畫

戴敦邦畫譜・中國風俗畫

盛暑局部

端陽局部

戴敦邦畫譜・中國風俗畫

戴敦邦畫譜・中國風俗畫

中秋局部

秋色局部

九一

九二

戴敦邦畫譜・中國風俗畫

戴敦邦畫譜・中國風俗畫

戴敦邦畫譜・中國風俗畫

臘八局部

珍惜局部

九四

九三

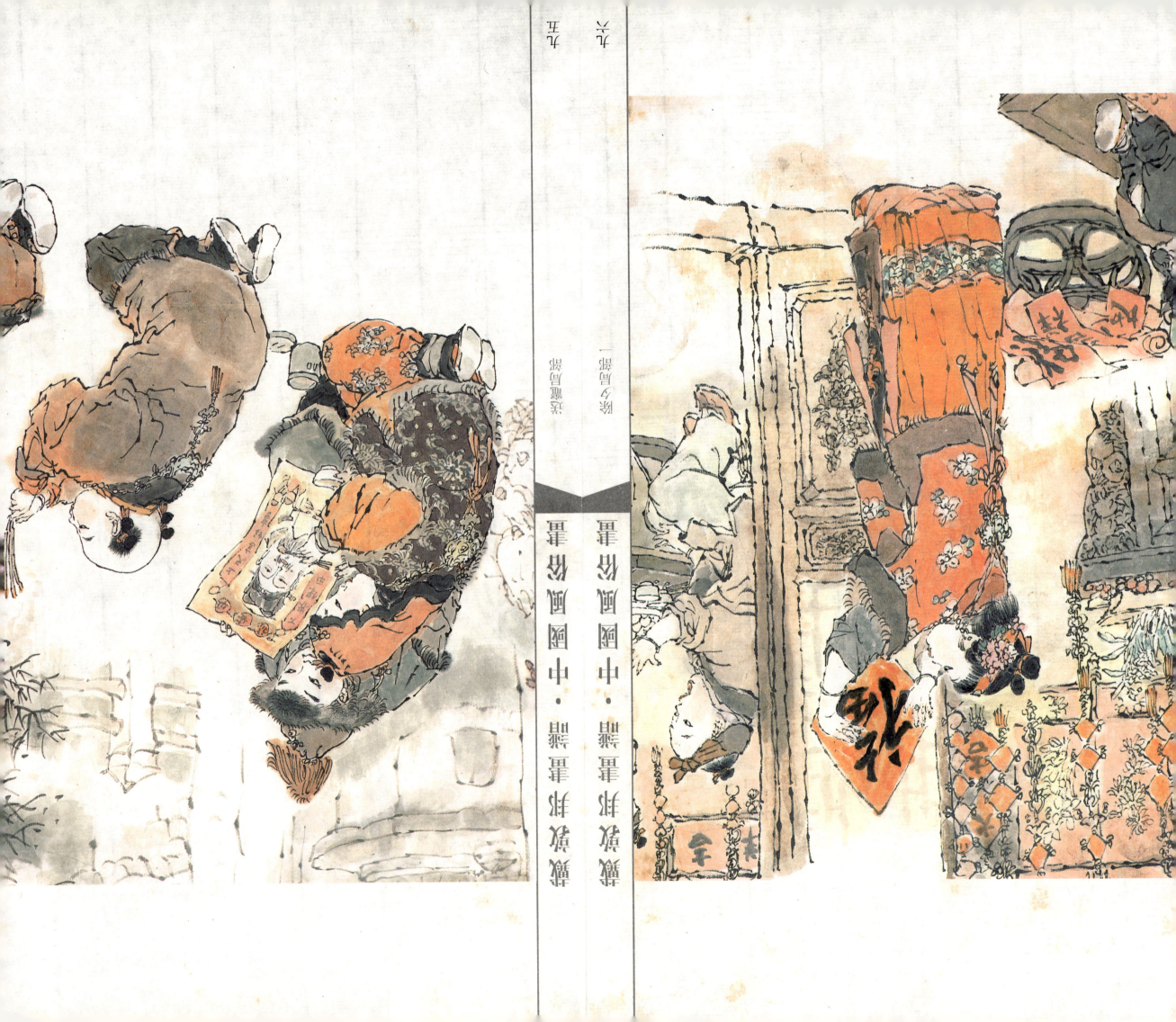

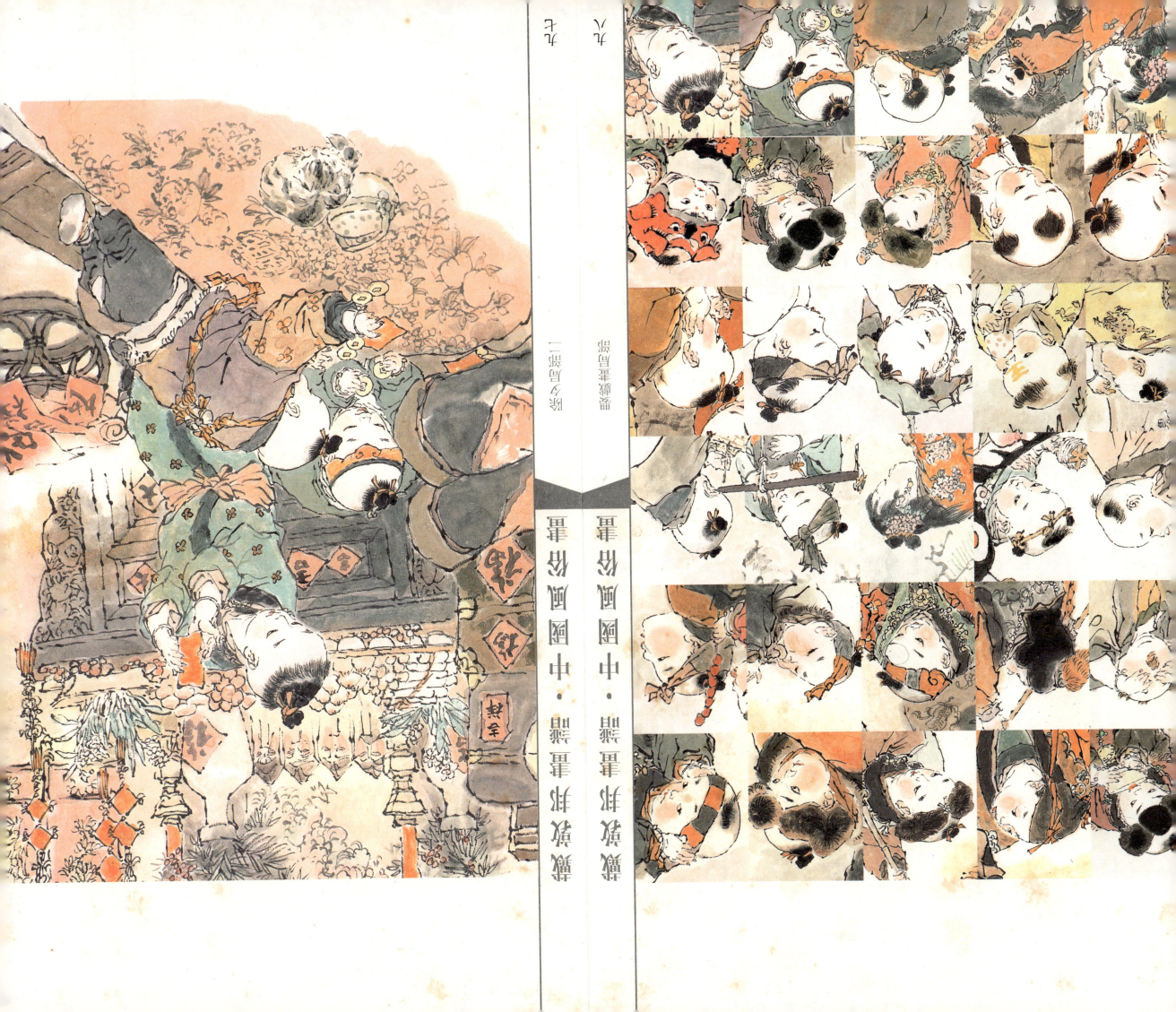

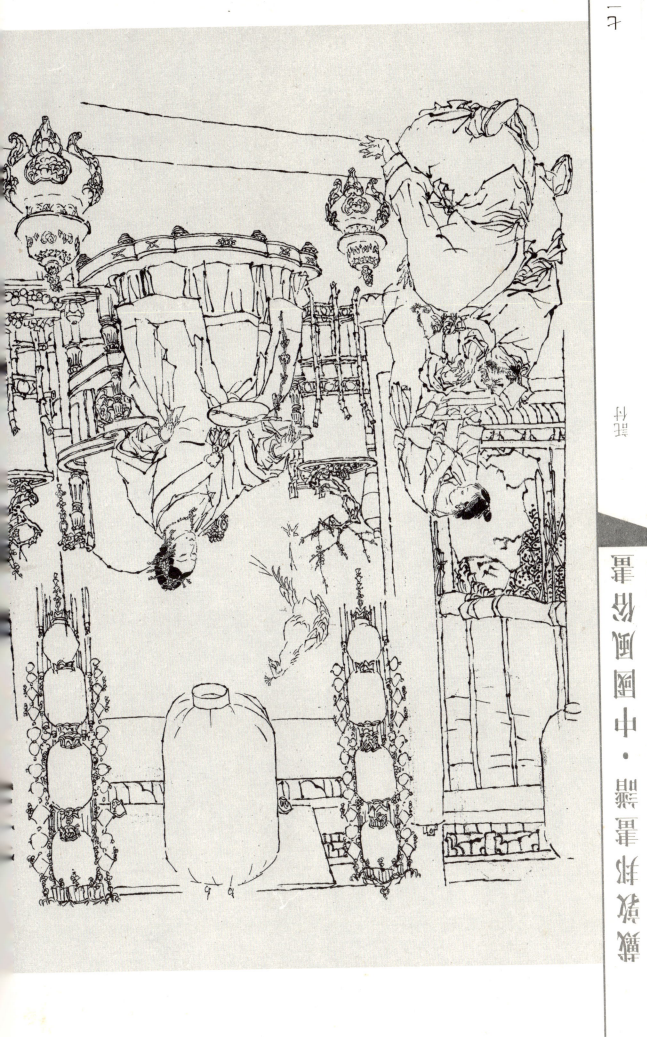

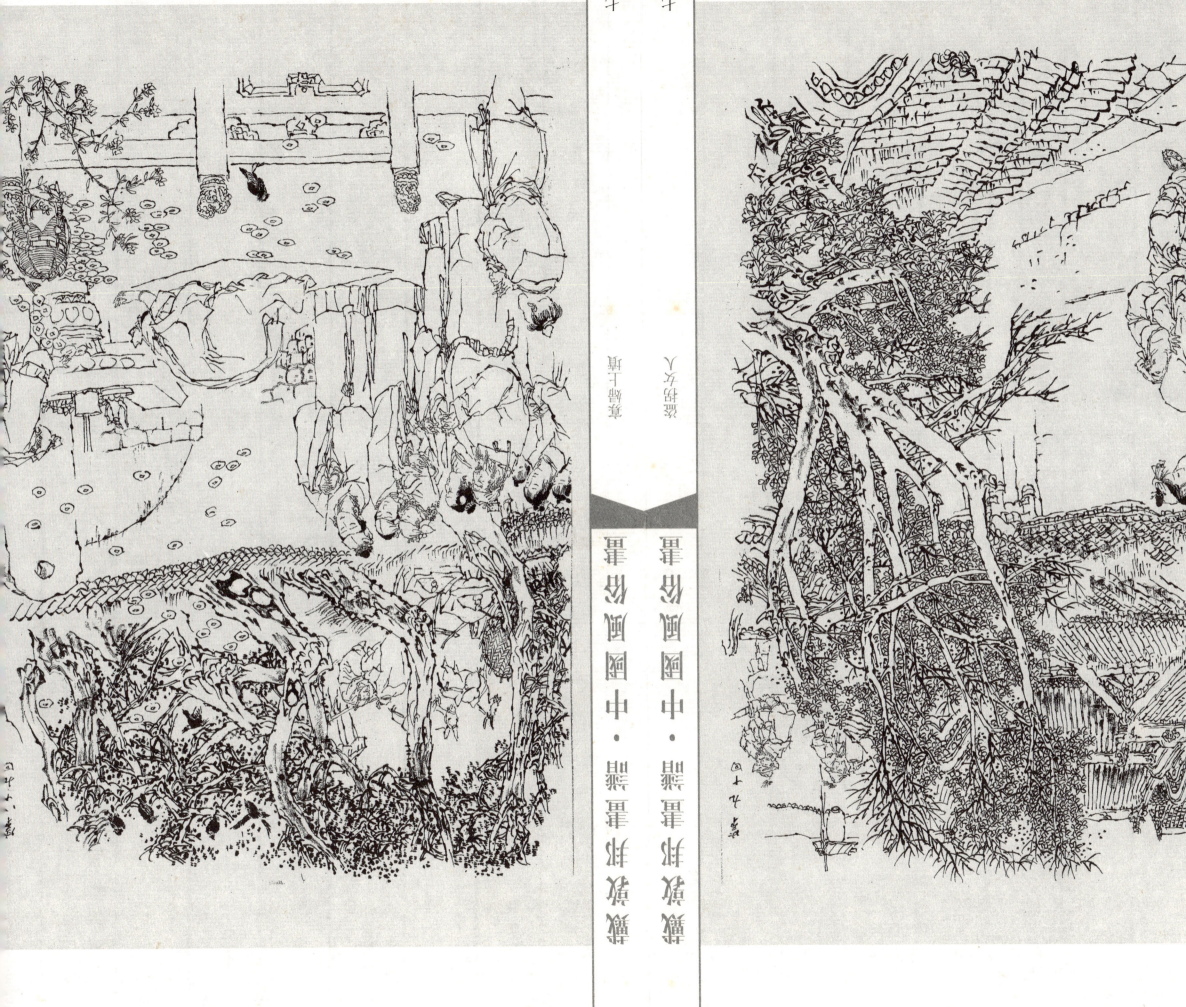

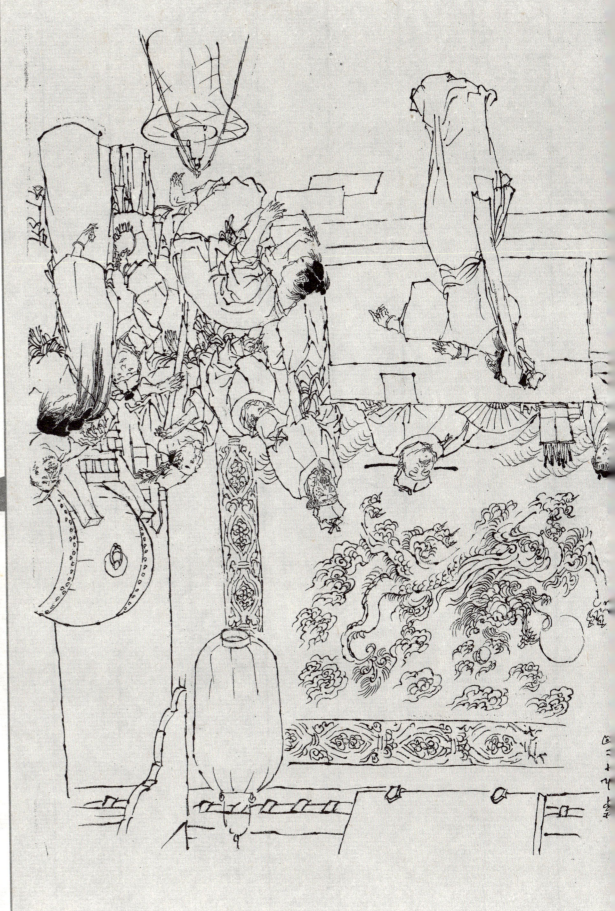

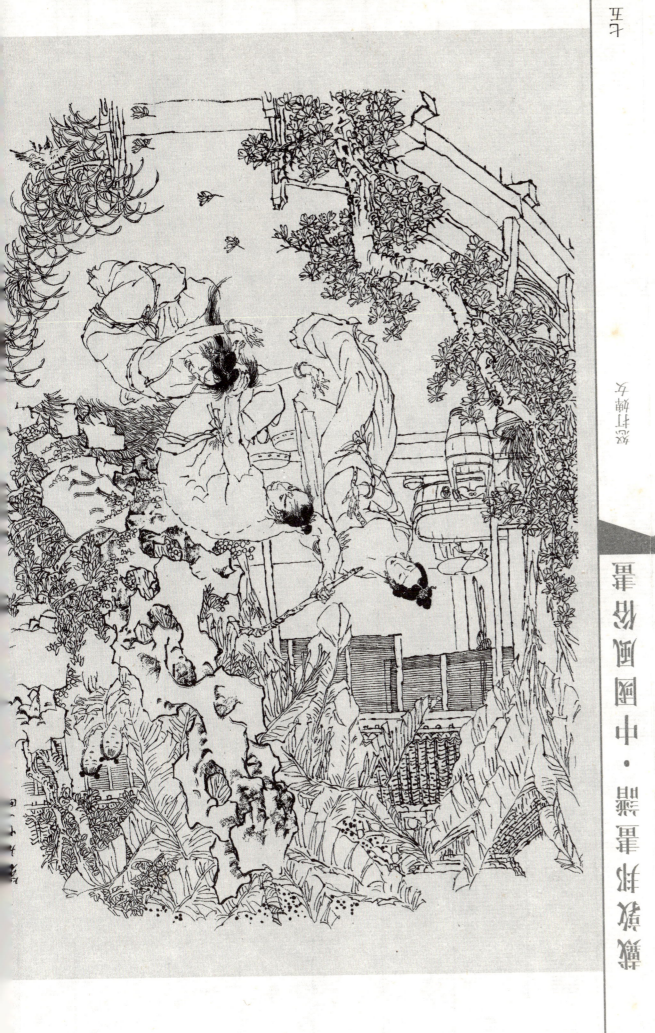

中国画画谱·装饰画谱

人物画谱

装饰人物

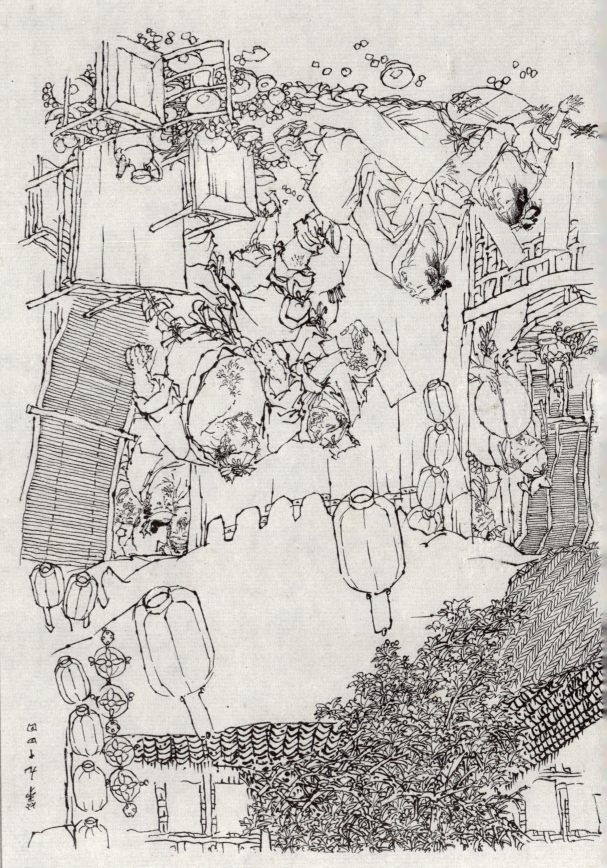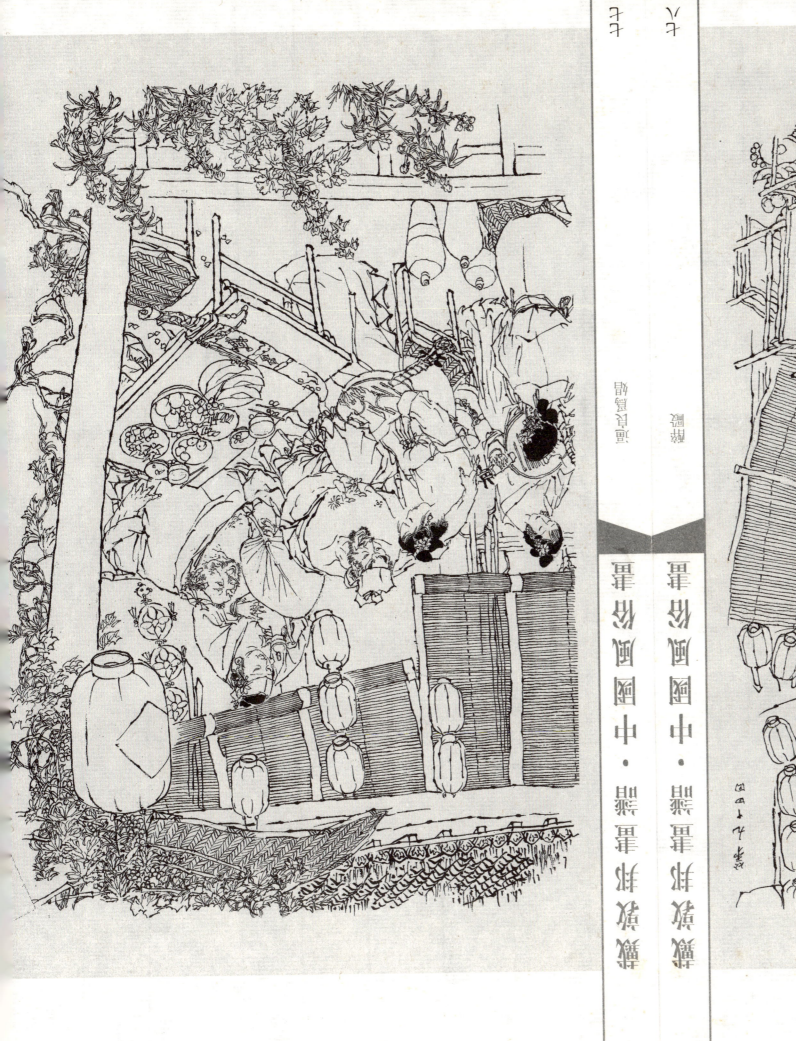

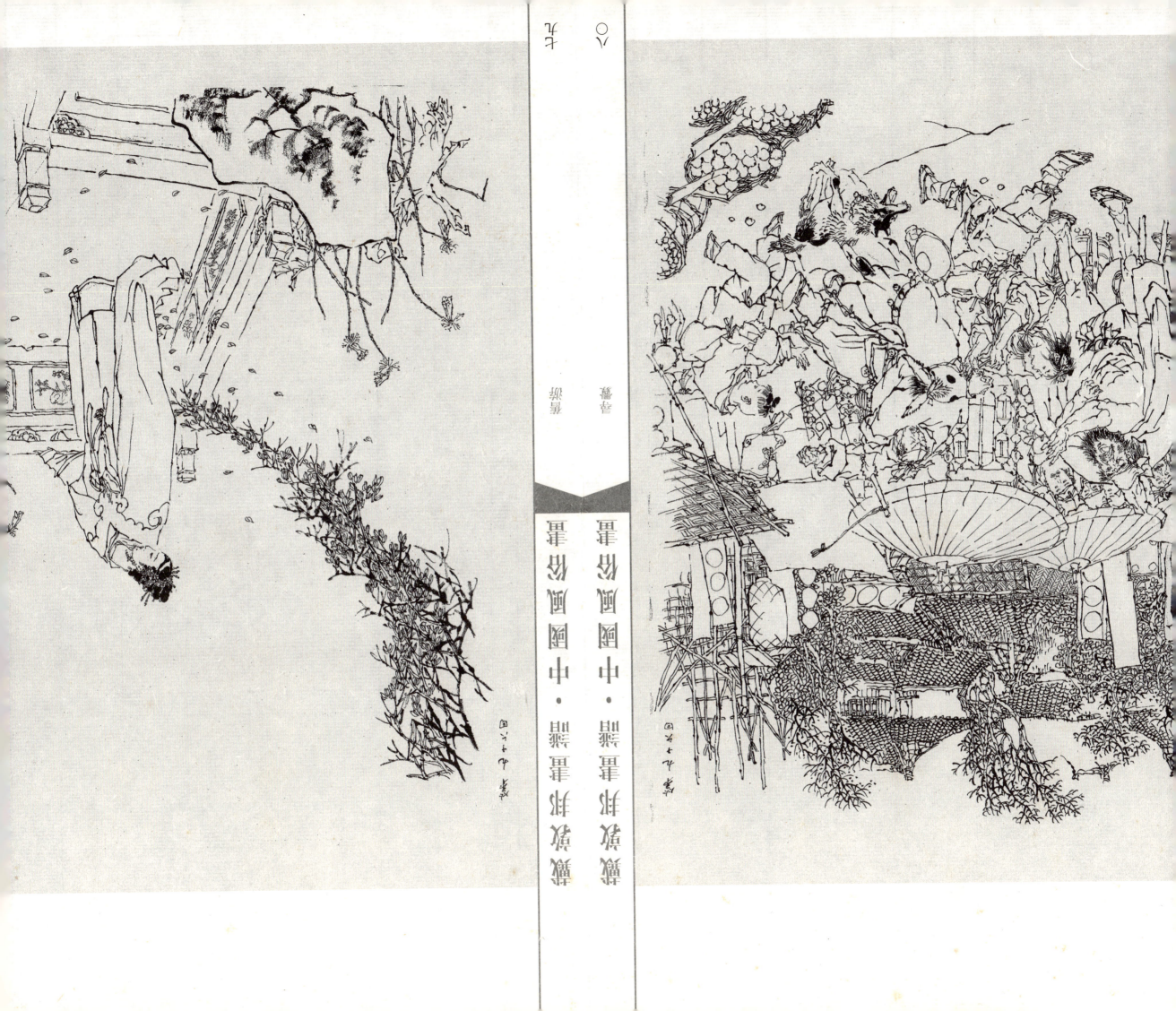

戴敦邦畫譜·中國風俗畫

戴敦邦畫譜·中國風俗畫

諧花燭

路遇親人